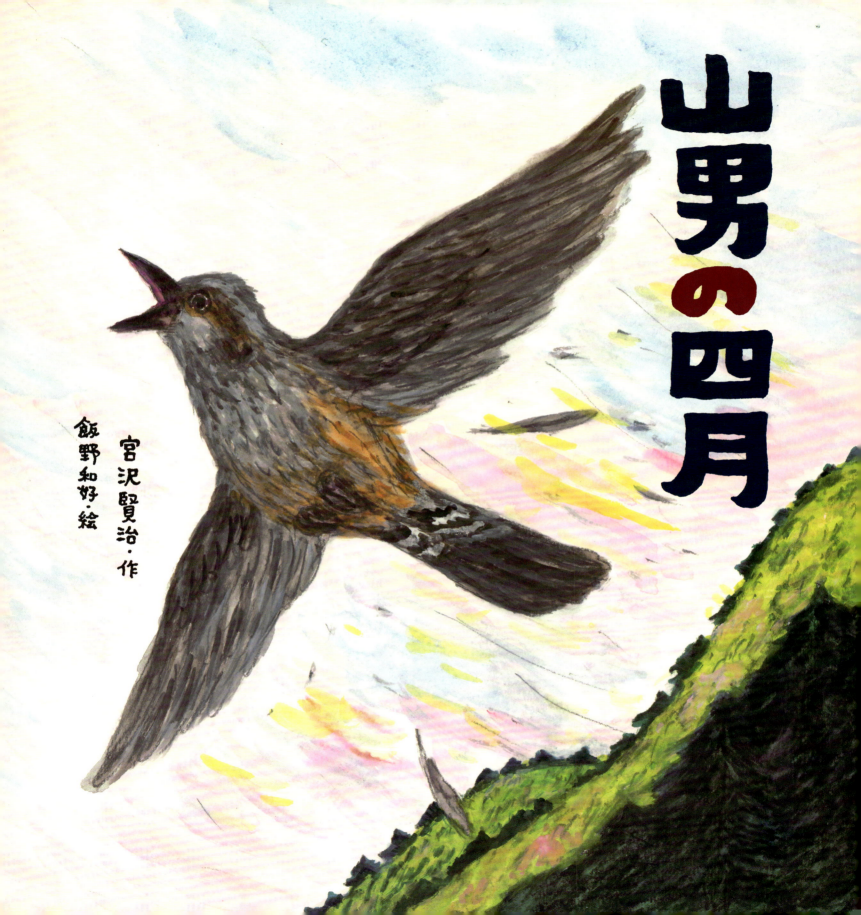

山男は、金いろの眼を皿のようにし、せなかをかがめて、にしね山のひのき林のなかを、兎をねらってあるいていました。
ところが、兎はとれないで、山鳥がとれたのです。
それは山鳥が、びっくりして飛びあがるとこへ、山男が両手をちぢめて、鉄砲だまのようにからだを投げつけたものですから、山鳥ははんぶん潰れてしまいました。
山男は顔をまっ赤にし、大きな口をにやにやまげてよろこんで、そのぐったり首を垂れた山鳥を、ぶらぶら振りまわしながら森から出てきました。

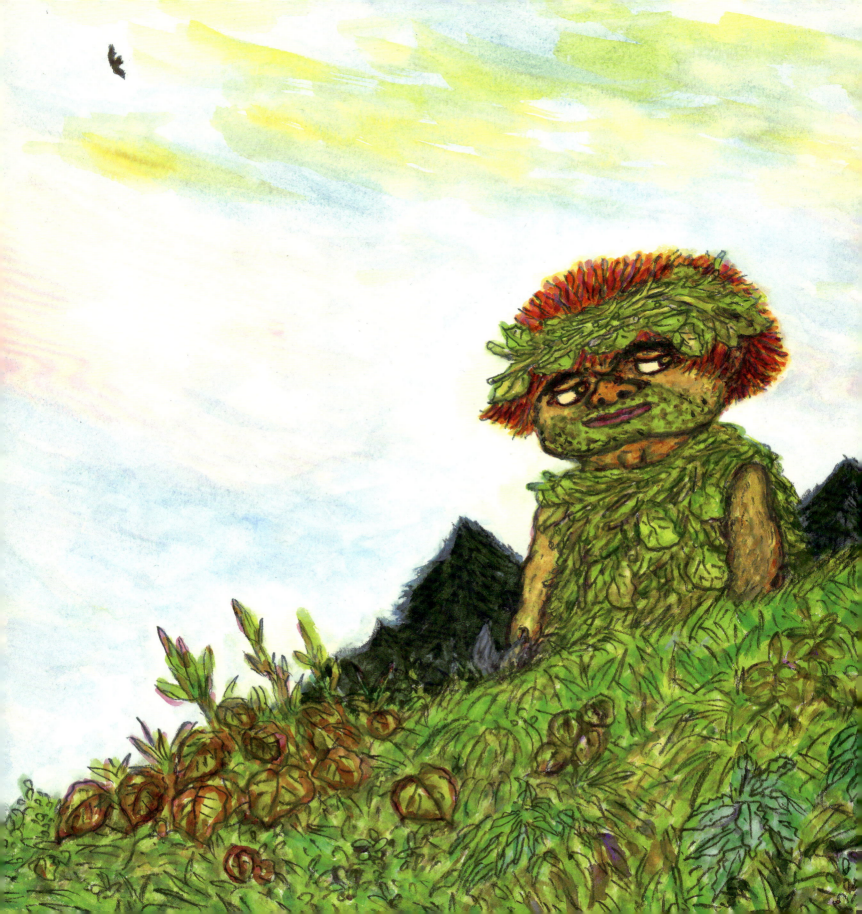

そして日あたりのいい南向きのかれ芝の上に、いきなり獲物を投げだして、ばさばさの赤い髪毛を指でかきまわしながら、肩を円くしてごろりと寝ころびました。

どこかで小鳥もチッチッと啼き、かれ草のところどころにやさしく咲いたむらさきいろのかたくりの花もゆれました。

山男は仰向けになって、碧いあおい空をながめました。お日さまは赤と黄金でぶちぶちのやまなしのよう、かれくさのいいにおいがそこらを流れ、すぐうしろの山脈では、雪がこんこんと白い後光をだしているのでした。

（飴というものはうまいものだ。天道は飴をうんとこさえているが、なかなかおれにはくれない。）

山男がこんなことをぼんやり考えていますと、その澄み切った碧いそらをふわふわうるんだ雲が、あてもなく東の方へ飛んで行きました。そこで山男は、のどの遠くの方を、ごろごろならしながら、また考えました。

（ぜんたい雲というものは、風のぐあいで、行ったり来たりぽかっと無くなってみたり、俄かにまたでてきたりするもんだ。そこで雲助とこういうのだ。）

そのとき山男は、なんだかむやみに足とあたまが軽くなって、逆さまに空気のなかにうかぶような、へんな気もちになりました。もう山男こそ雲助のように、風にながされるのか、ひとりでに飛ぶのか、どこというあてもなく、ふらふらあるいていたのです。

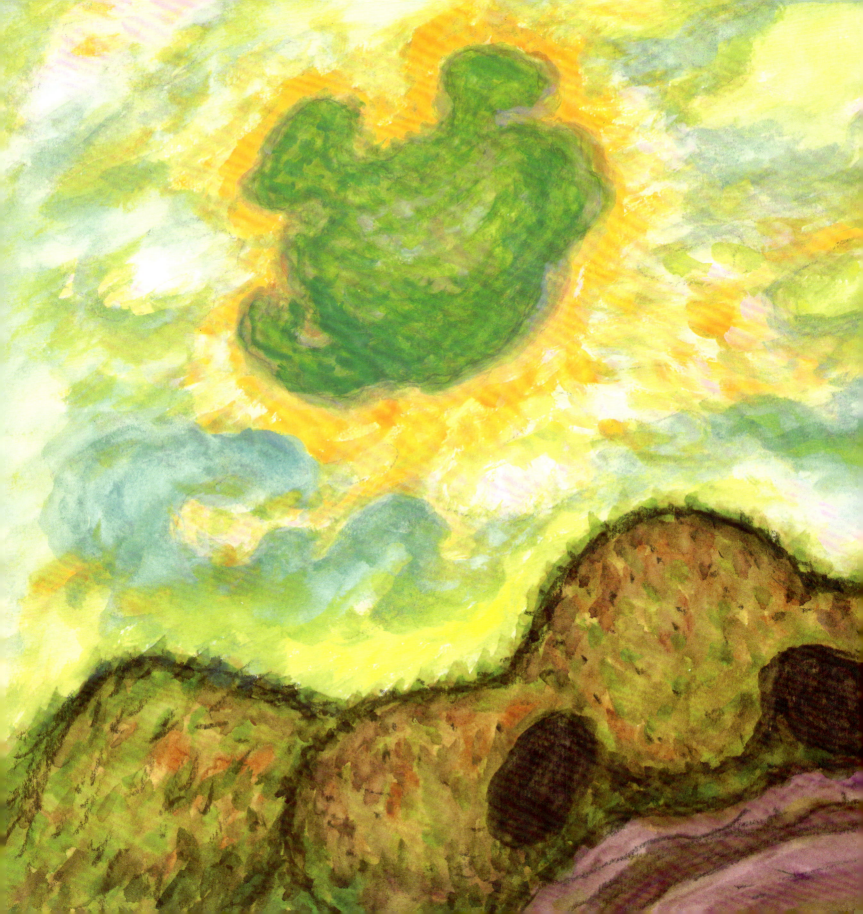

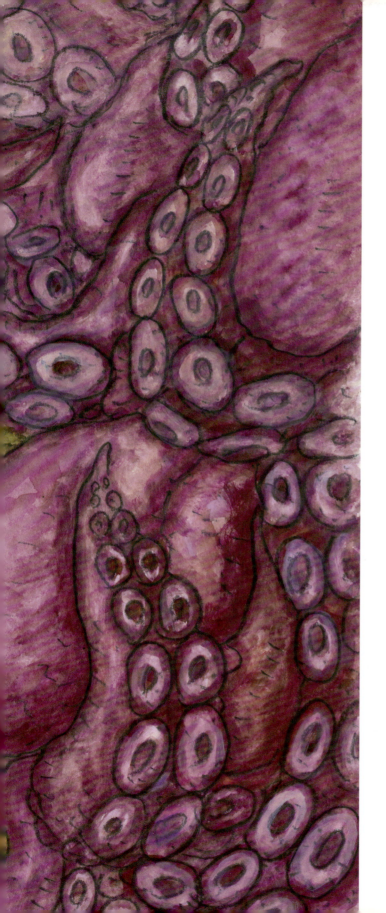

（ところがここは七つ森だ。ちゃんと七つっ、森がある。松のいっぱい生えてるのもある、坊主で黄いろなのもある。そしてここまで来てみると、おれはまもなく町へ行く。町へはいって行くとすれば、化けないとなぐり殺される。）

山男はひとりでこんなことを言いながら、どうやら一人まえの木樵のかたちに化けました。そしたらもうすぐ、そこが町の入口だったのです。山男は、まだどうも頭があんまり軽くて、からだのつりあいがよくないとおもいながら、のそのそ町にはいりました。

入口にはいつもの魚屋があって、塩鮭のきたない俵だの、くしゃくしゃになった鰯のつらだのが台にのり、軒には赤ぐろいゆで章魚が、五つつるしてありました。その章魚を、もうつくづくと山男はながめたのです。

（あのいぼのある赤い脚のまがりぐあいは、ほんとうにりっぱだ。郡役所の技手の、乗馬ずぼんをはいた足よりまだりっぱだ。こういうものが、海の底の青いくらいところを、大きく眼をあいてはっているのはじっさいえらい。）

山男はおもわず指をくわえて立ちました。

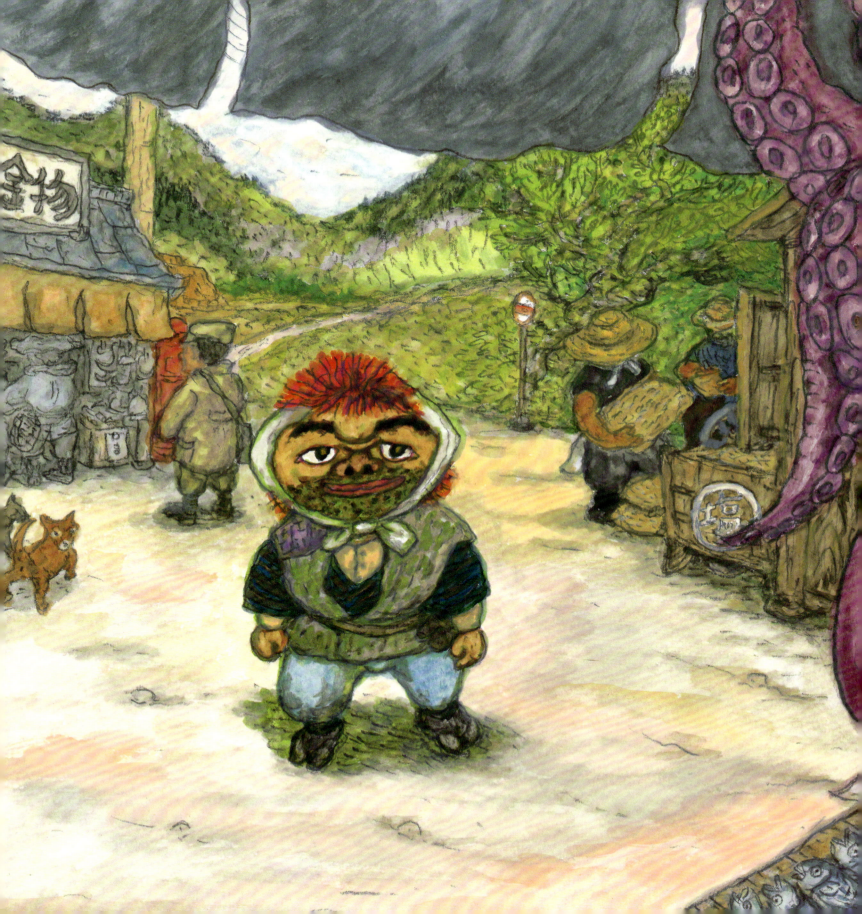

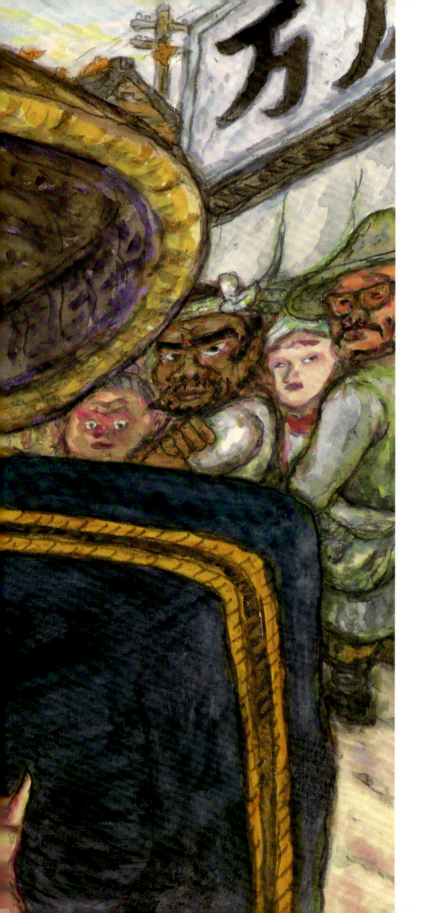

するとちょうどそこを、大きな荷物をしょった、汚い浅黄服の支那人が、きょろきょろあたりを見まわしながら、通りかかって、いきなり山男の肩をたたいて言いました。
「あなた、支那反物よろしいか。六神丸たいさんやすい。」
山男はびっくりしてふりむいて、
「よろしい。」ととなりましたが、あんまりじぶんの声がたかかったために、円い鉤をもち、髪をわけ下駄をはいた魚屋の主人や、けらを着た村の人たちが、みんなこっちを見ているのに気がついて、すっかりあわてて急いで手をふりながら、小声で言い直しました。
「いや、そうだない。買う、買う。」
すると支那人は
「買わない、それ構わない、ちょっと見るだけよろしい。」
と言いながら、背中の荷物をみちのまんなかにおろしました。山男はどうもその支那人のぐちゃぐちゃした赤い眼が、とかげのようでへんに怖くてしかたありませんでした。

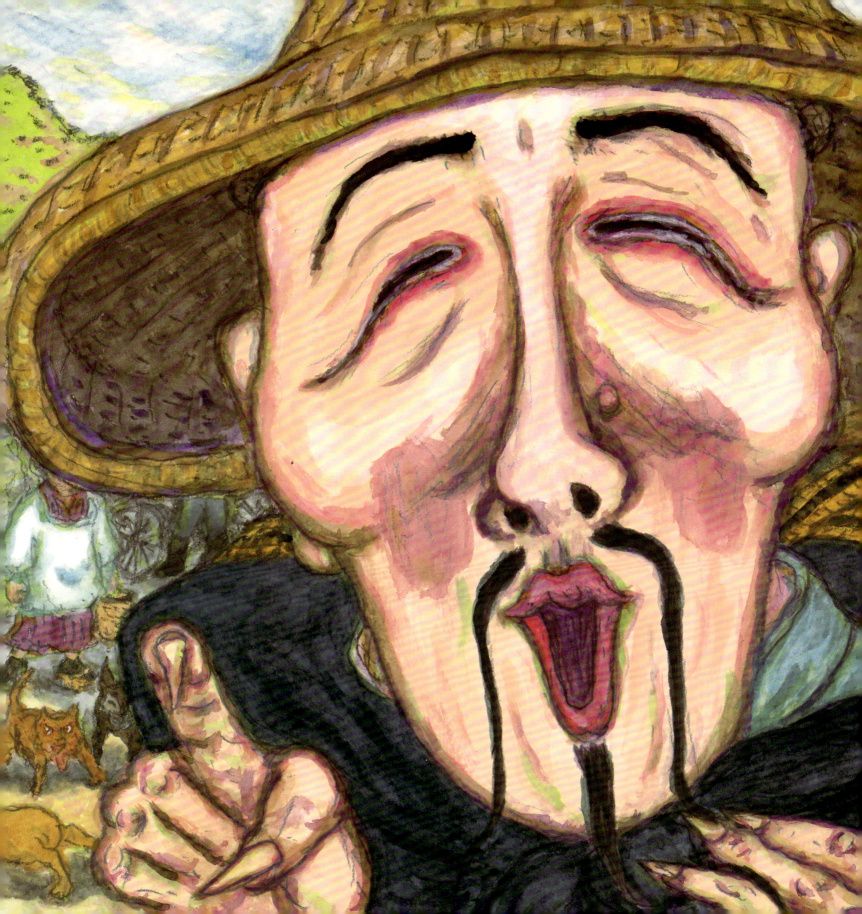

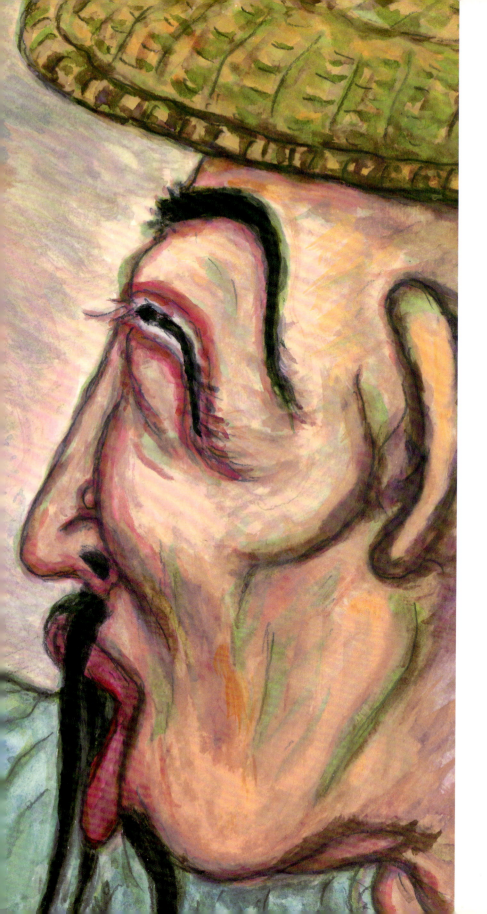

そのうちに支那人は、手ばやく荷物へかけた黄いろの真田紐をといてふろしきをひらき、行李の蓋をとって反物のいちばん上にたくさんならんだ紙箱の間から、小さな赤い薬瓶のようなものをつかみだしました。
（おやおや、あの手の指はずいぶん細いぞ。爪もあんまり尖っているしいよいよこわい。）山男はそっとこうおもいました。
支那人はそのうちに、まるで小指ぐらいあるガラスのコップを二つ出して、ひとつを山男に渡しました。
「あなた、この薬のむよろしい。毒ない。決して毒ない。のむよろしい。わたしさきのむ。心配ない。わたしビールのむ、お茶のむ。毒のまない。これながいきの薬ある。のむよろしい。」支那人はもうひとりでかぷっと呑んでしまいました。

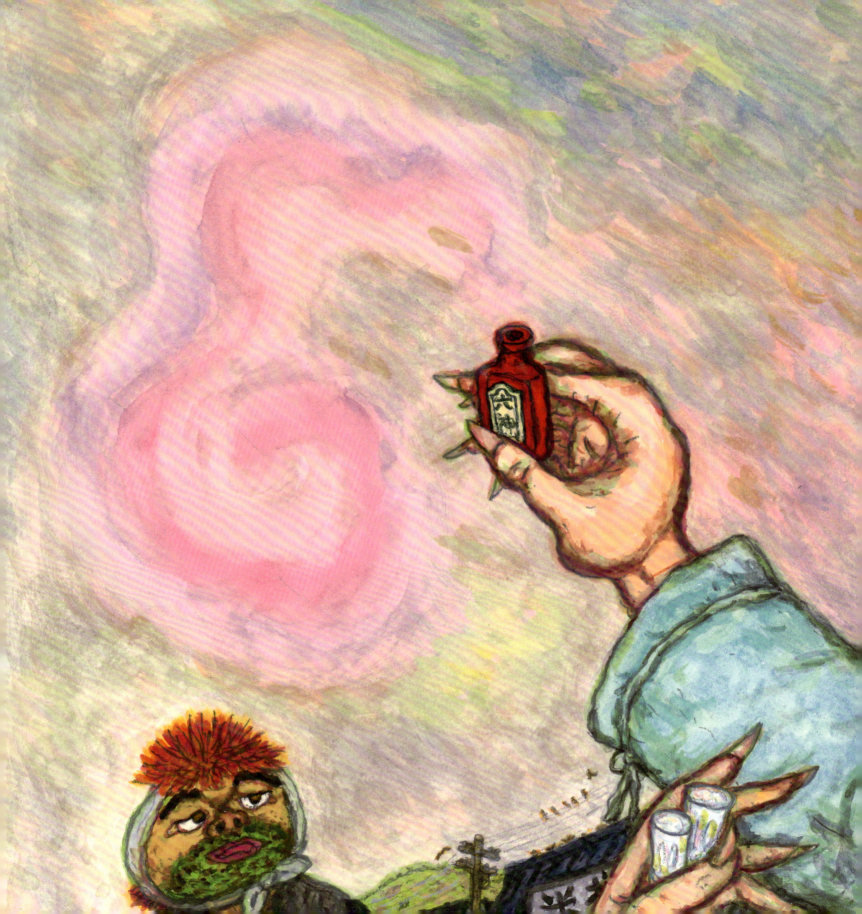

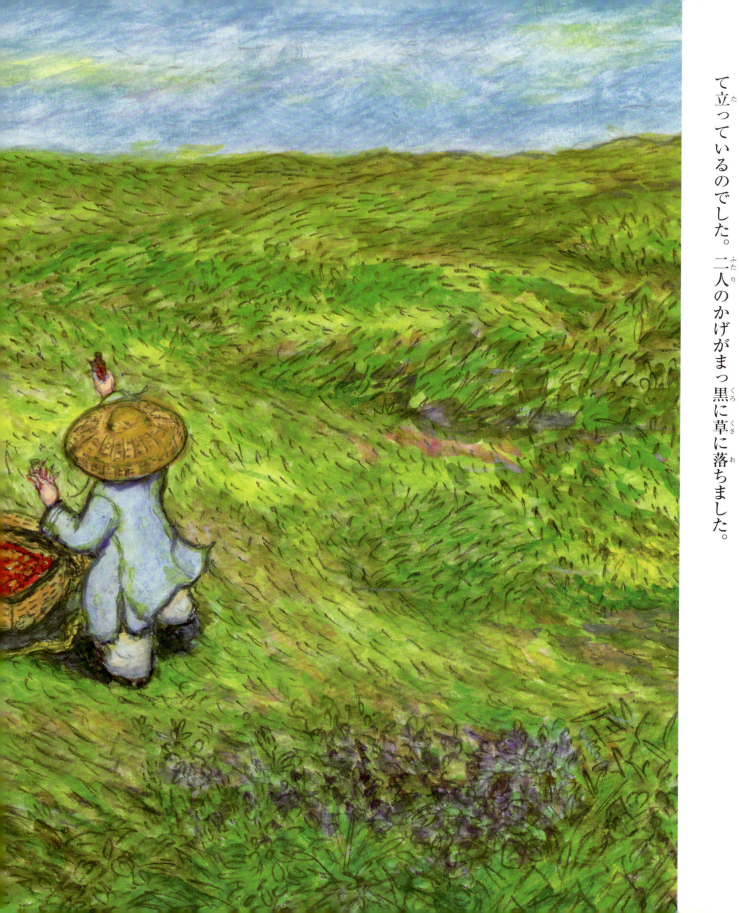

山男はほんとうに呑んでいいだろうかとあたりを見ますと、じぶんはいつか町の中でなく、空のように碧いひろい野原のまんなかに、眼のふちの赤い支那人とたった二人、荷物を間に置いて向かいあって立っているのでした。二人のかげがまっ黒に草に落ちました。

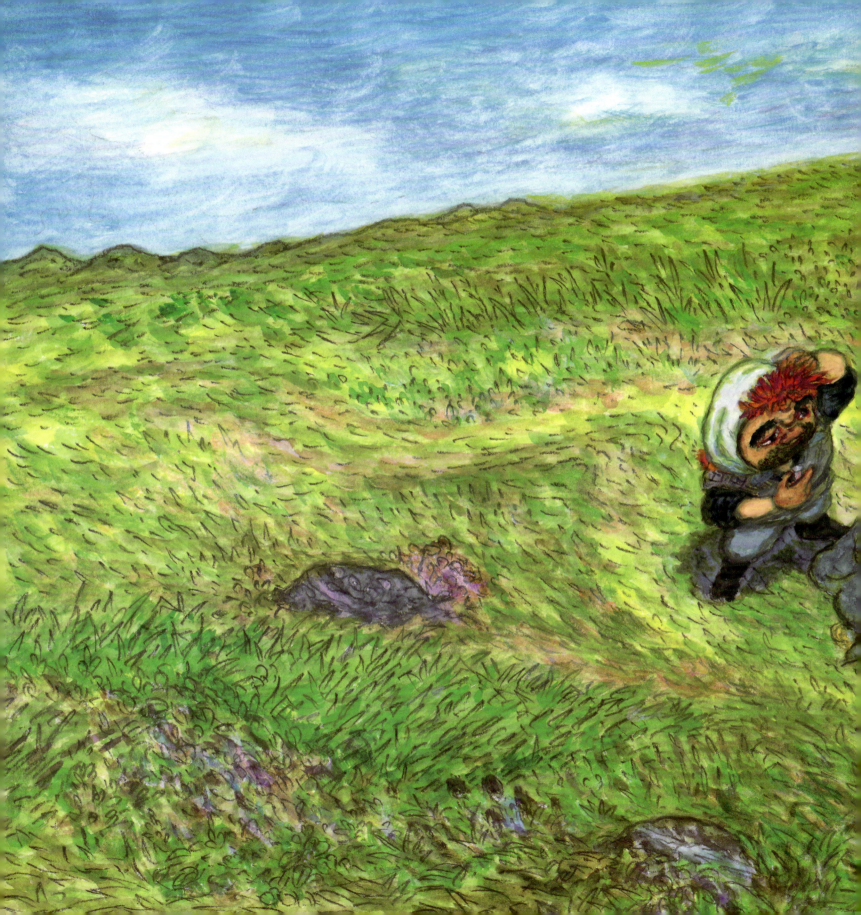

「さあ、のむよろしい。ながいきのくすりある。のむよろしい。」支那人は尖った指をつき出して、しきりにすすめるのでした。山男はあんまり困ってしまって、もう呑んで遁げてしまおうとおもって、いきなりぷいっとその薬をのみました。するとふしぎなことには、山男はだんだんからだのでこぼこがなくなって、ちぢまって平らになってちいさくなって、よくしらべてみると、どうもいつかちいさな箱のようなものに変わって草の上に落ちているらしいのでした。（やられた、畜生、とうとうやられた、さっきからあんまり爪が尖ってあやしいとおもっていた。畜生、すっかりうまくだまされた。）山男は口惜しがってばたばたしようとしましたが、もうただ一箱の小さな六神丸ですからどうにもしかたありませんでした。

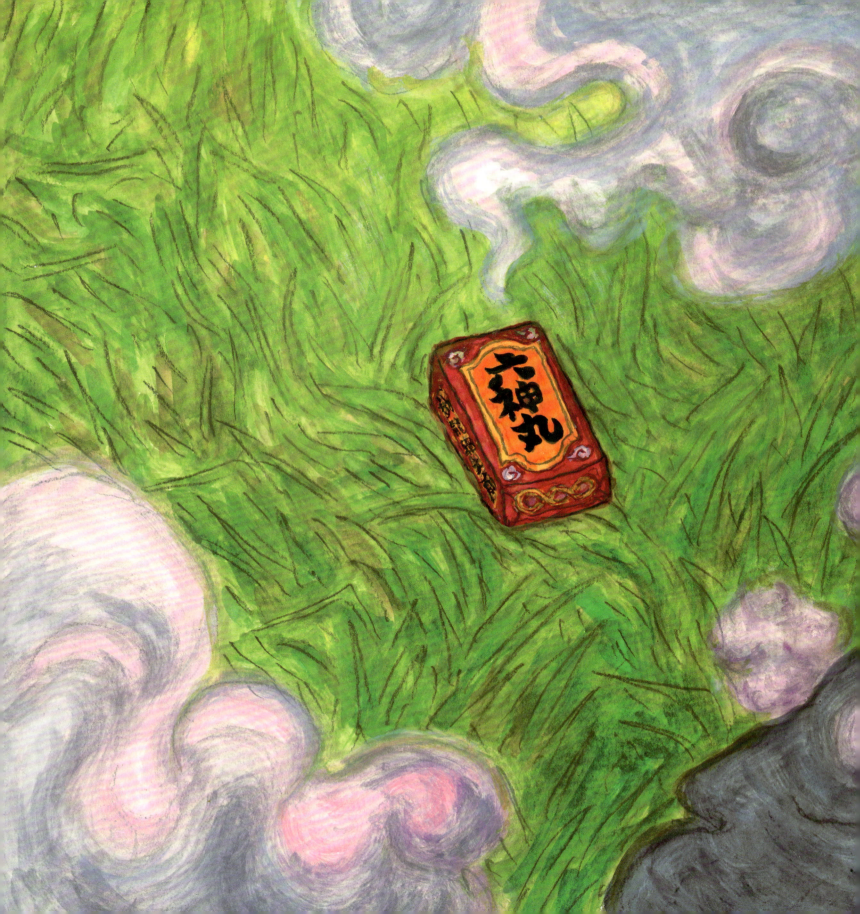

ところが支那人のほうは大よろこびです。ひょいひょいと両脚をかわるがわるあげてとびあがり、ぽんぽんと手で足のうらをたたきました。その音はつづみのように、野原の遠くのほうまでひびきました。

それから支那人の大きな手が、いきなり山男の眼の前にでてきたとおもうと、山男はふらふらと高いところにのぼり、まもなく荷物のあの紙箱の間におろされました。

おやおやとおもっているうちに上からばたっと行李の蓋が落ちてきました。それでも日光は行李の目からうつくしくすきとおって見えました。

（とうとう牢におれははいった。それでもやっぱり、お日さまは外で照っている。）山男はひとりでこんなことを呟いて無理にかなしいのをごまかそうとしました。するとこんどは、急にもっとくらくなりました。

（ははあ、風呂敷をかけたな。いよいよ情けないことになった。これから暗い旅になる。）山男はなるべく落ち着いてこう言いました。

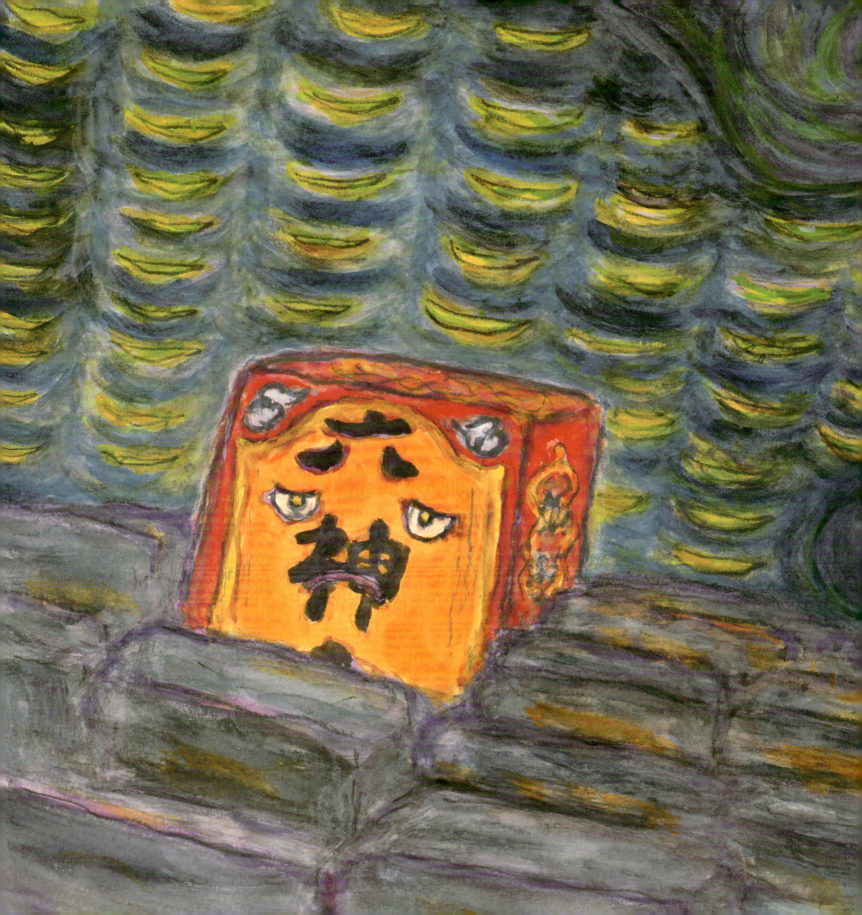

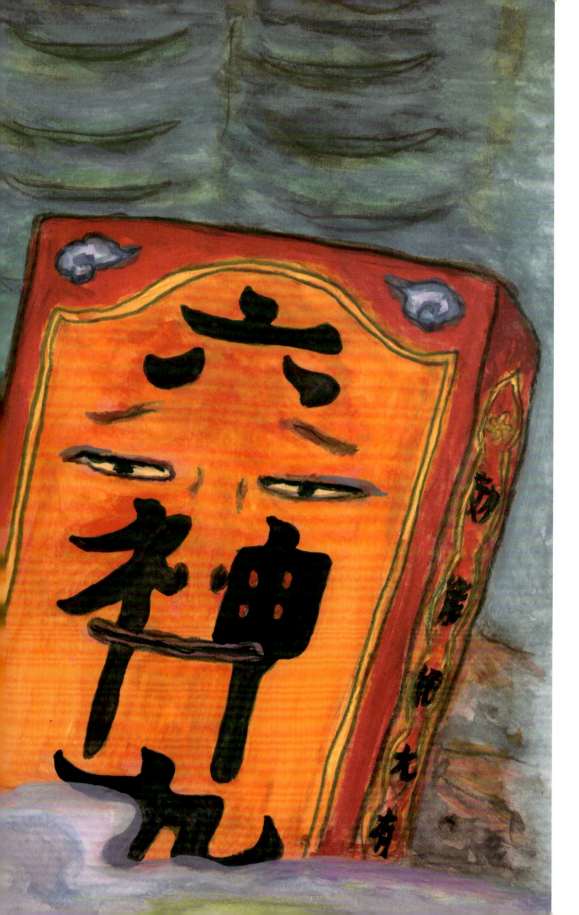

すると愕いたことは山男のすぐ横でものを言うやつがあるのです。
「おまえさんはどこから来なすったね。」
山男ははじめぎくっとしましたが、すぐ、
（ははあ、六神丸というものは、みんなおれのようなぐあいに人間が薬で改良されたもんだな。よし、）と考えて、
「おれは魚屋の前から来た。」と腹に力を入れて答えました。すると外から支那人が嚙みつくようにどなりました。

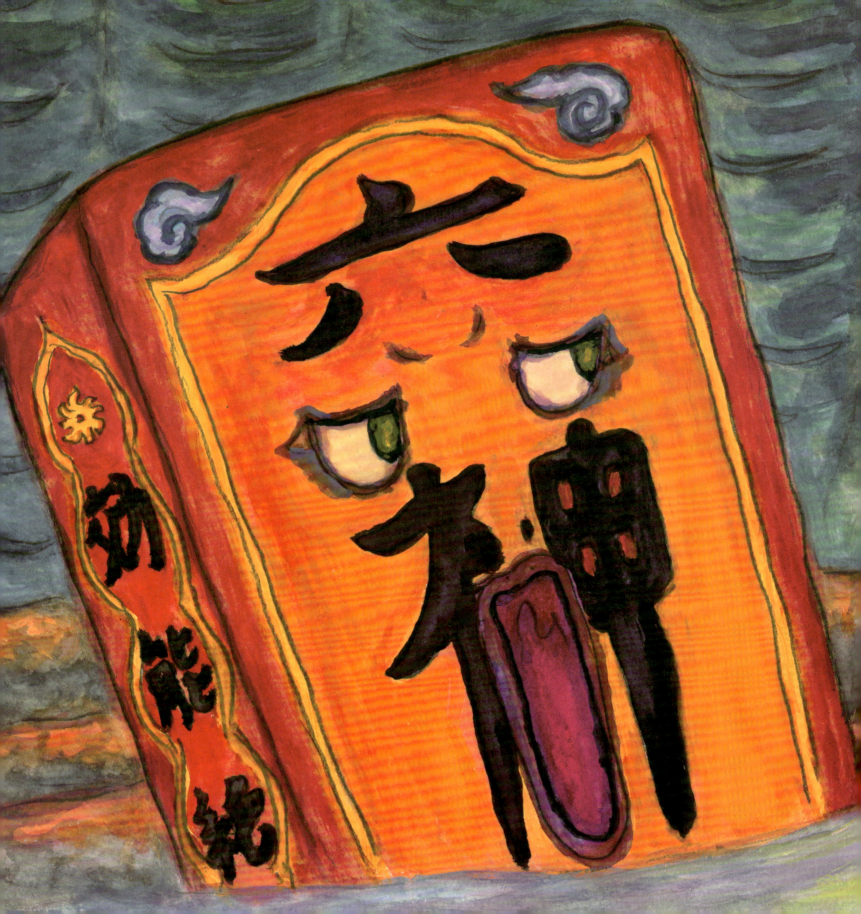

「声あまり高い。しずかにするよろしい。」

山男はさっきから、支那人がむやみにしゃくにさわっていましたので、このときはもう一ぺんにかっとしてしまいました。

「何だと。何をぬかしやがるんだ。どろぼうめ。きさまが町へはいったら、おれはすぐ、この支那人はあやしいやつだとどなってやる。さあどうだ。」

支那人は、外でしんとしてしまいました。じつにしばらくの間、しいんとしていました。そうしてみると、いままで峠や林のなかで、荷物をおろしてなにかひどく考え込んでいたような支那人は、みんなこんなことを誰かに云われたのだなと考えました。山男はもうすっかりかあいそうになって、いまのはうそだよと云おうとしていたら、外の支那人があわれなしわがれた声で言いました。

「それ、あまり同情ない。わたしおまんまたべない。わたし往生する、それ、あまり同情ない。」山男はもう支那人が、あんまり気の毒になってしまって、おれのからだなどは、支那人が六十銭もうけて宿屋に行って、鰯の頭や菜っ葉汁をたべるかわりにくれてやろうとおもいながら答えました。

「支那人さん、もういいよ。そんなに泣かなくてもいいよ。おれは町にはいったら、あまり声を出さないようにしよう。安心しな。」すると外の支那人は、やっと胸をなでおろしたらしく、ほおという息の声も、ぽんぽんと足を叩いている音も聞こえました。それから支那人は、荷物をしょったらしく、薬の紙箱は、互いにがたがたぶっつかりました。

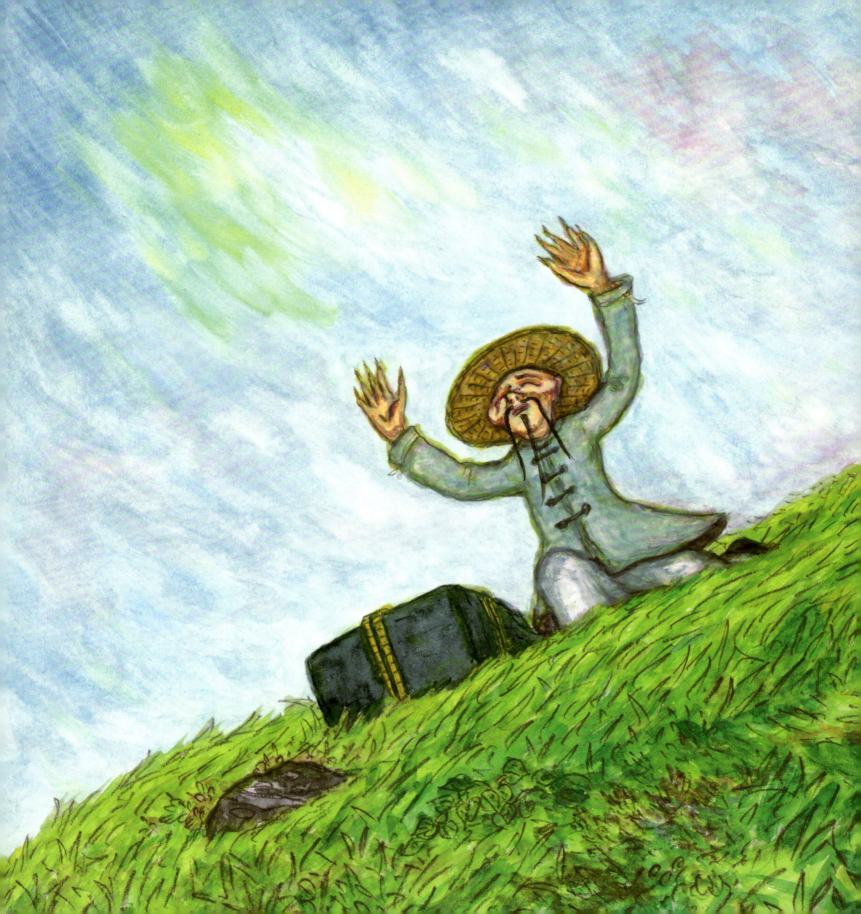

「おい、誰だい。さっきおれにものを云いかけたのは。」

山男が斯う云いましたら、すぐとなりから返事がきました。

「わしだよ。そこでさっきの話のつづきだがね、おまえは魚屋の前からきたとすると、いま鱸が一匹いくらするか、またほしたふかのひれが、十両に何斤くるか知ってるだろうな。」

「さあ、そんなものは、あの魚屋には居なかったようだぜ。もっとも章魚はあったがなあ。あの章魚の脚つきはよかったなあ。」

「へい。そんないい章魚かい。わしも章魚は大すきでな。」

「うん、誰だって章魚のきらいな人はない。あれを嫌いなくらいなら、どうせろくなやつじゃないぜ。」

「まったくそうだ。章魚ぐらいりっぱなものは、まあ世界中にないな。」

「そうさ。お前はいったいどこからきた。」

「おれかい。上海だよ。」

「おまえはするとやっぱり支那人だろう。支那人というものは薬にされたり、薬にしてそれを売ってあるいたり気の毒なもんだな。」

「そうでない。ここらをあるいてるものは、みんな陳のようないやしいやつばかりだが、ほんとうの支那人なら、いくらでもえらいりっぱな人がある。われわれはみな孔子聖人の末なのだ。」

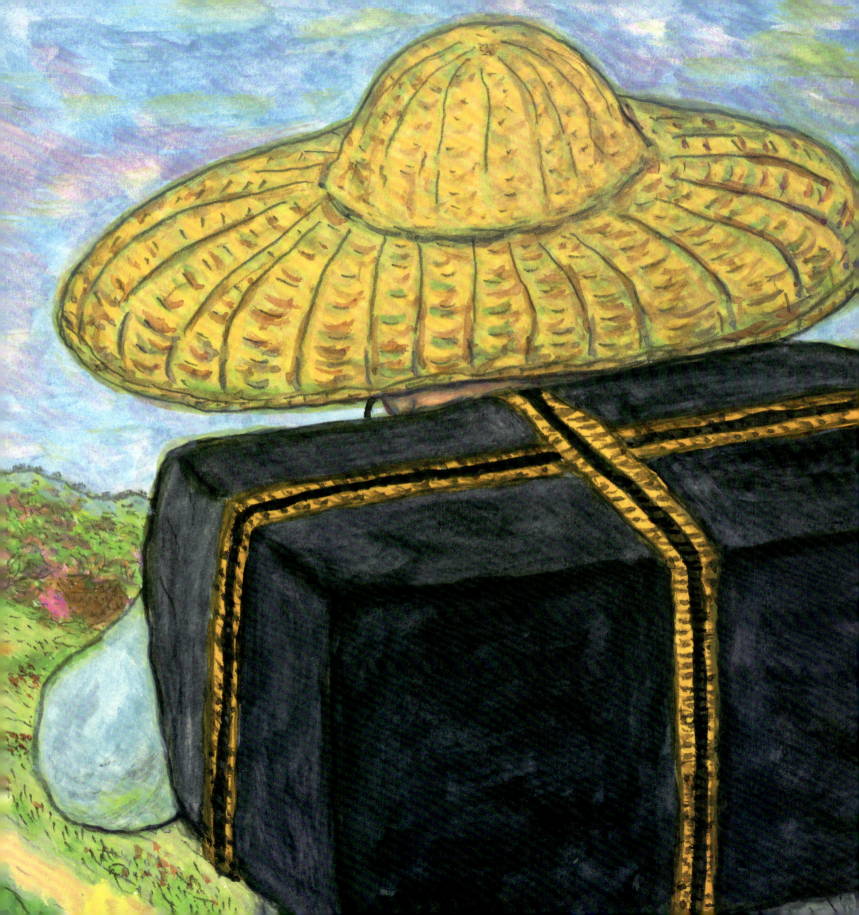

「なんだかわからないが、おもてにいるやつは陳というのか。」
「そうだ。ああ暑い、蓋をとるといいなあ。」
「うん。よし。おい、陳さん。どうもむし暑くていかんね。すこし風を入れてもらいたいな。」
「もすこし待つよろしい。」陳がむし暑くて言いました。
「早く風を入れないと、おれたちはみんな蒸れてしまう。お前の損になるよ。」
すると陳が外でおろおろ声を出しました。
「それ、もとも困る、がまんしてくれるよろしい。」
「がまんも何もないよ、おれたちがすきでむれるんじゃないんだ。ひとりでにむれてしまうさ。早く蓋をあけろ。」
「も二十分まつよろしい。」
「えい、仕方ない。そんならも少し急いであるきな。仕方ないな。ここに居るのはおまえだけかい。」
「いいや、まだたくさんいる。みんな泣いてばかりいる。」
「そいつかあいそうだ。陳はわるいやつだ。なんとかおれたちは、もいちどもとの形にならないだろうか。」

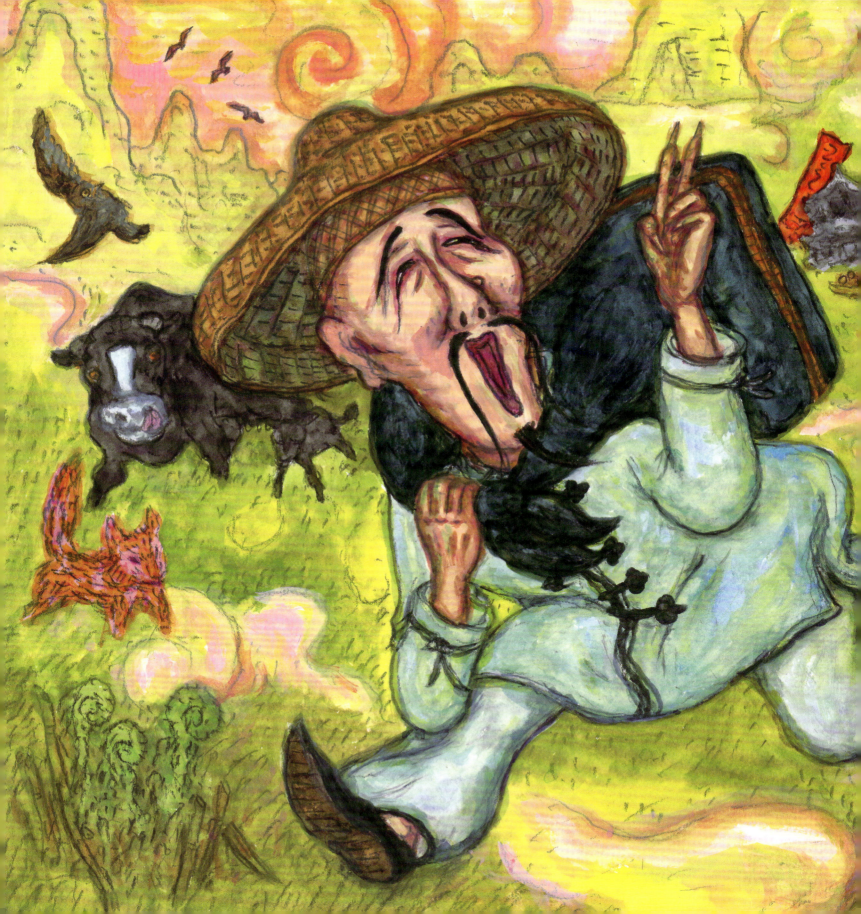

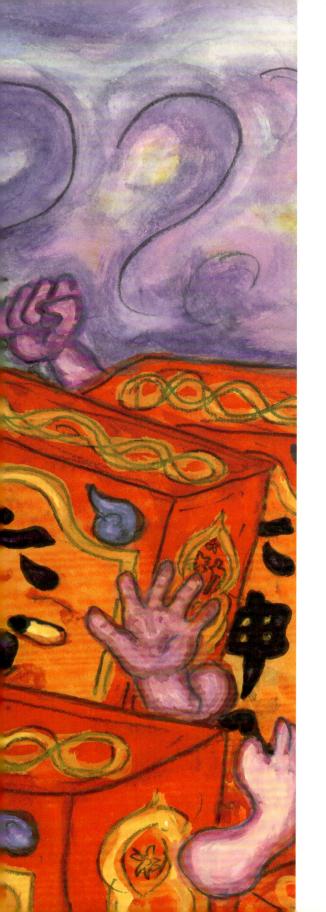

「それはできる。おまえはまだ、骨まで六神丸になっていないから、丸薬さえのめばもとへ戻る。おまえのすぐ横に、その黒い丸薬の瓶がある。」
「そうか。そいつはいい、それではすぐ呑もう。」
「だめだ。けれどもおまえが呑んでもとの通りになってから、おれたちをみんな水に漬けて、よくもんでもらいたい。それから丸薬をのめばきっとみんなもとへ戻る。」
「そうか。よし、引き受けた。おれはきっとおまえたちをみんなもとのようにしてやるからな。丸薬というのはこれだな。そしてこっちの瓶は人間が六神丸になるほうか。陳もさっきおれといっしょにこの水薬をのんだがね、どうして六神丸にならなかったろう。」
「それはいっしょに丸薬を呑んだからだ。」
「ああ、そうか。もし陳がこの丸薬だけ呑んだらどうなるだろう。変わらない人間がまたもとの人間に変わるとどうも変だな。」
「支那ものよろしいか。あなた、支那もの買うよろしい。」
そのときおもてで陳が、
と云う声がしました。
「ははあ、はじめたね。」山男はそっとこう云っておもしろがっていましたら、

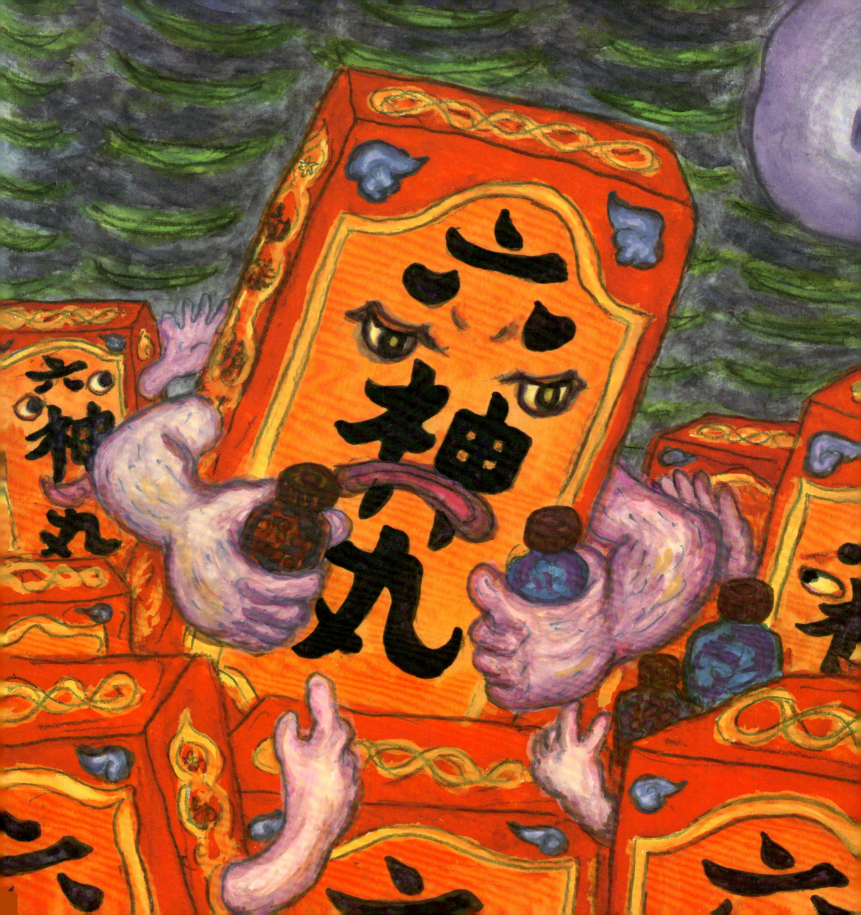

俄かに蓋があいたので、もうまぶしくてたまりませんでした。それでもむりやりそっちを見ますと、ひとりのおかっぱの子供が、ぽかんと陳の前に立っていました。
陳はもう丸薬を一つぶつまんで、口のそばへ持って行きながら、水薬とコップを出して、
「さあ、呑むよろしい。これながいきの薬ある。さあ呑むよろしい。」とやっています。

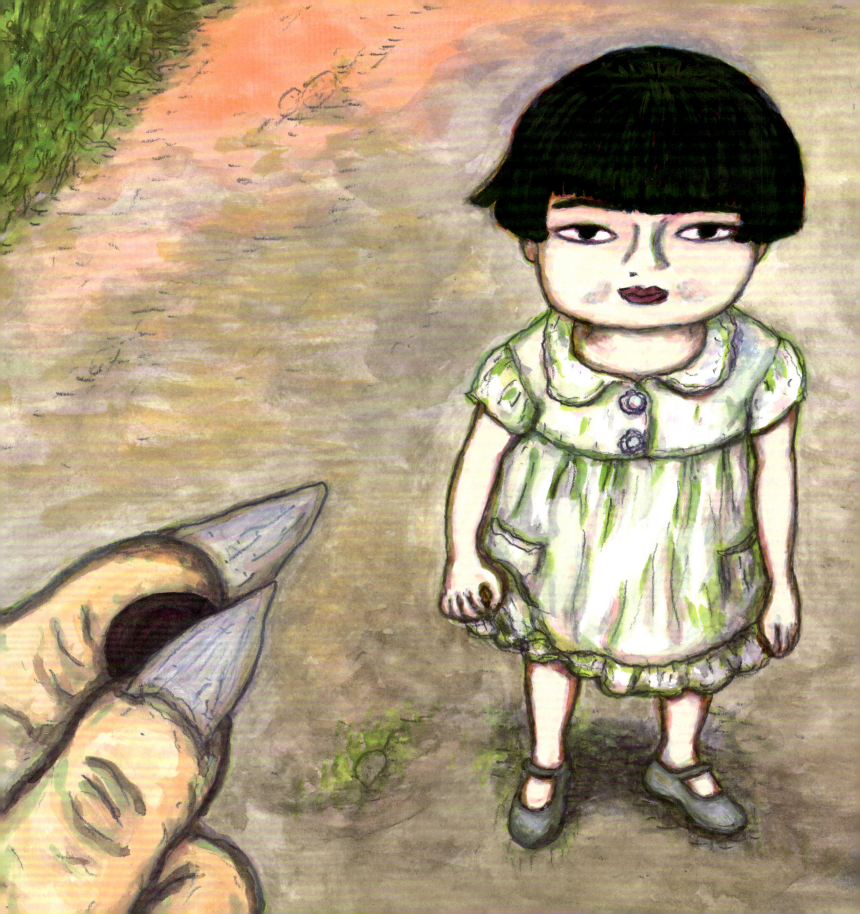

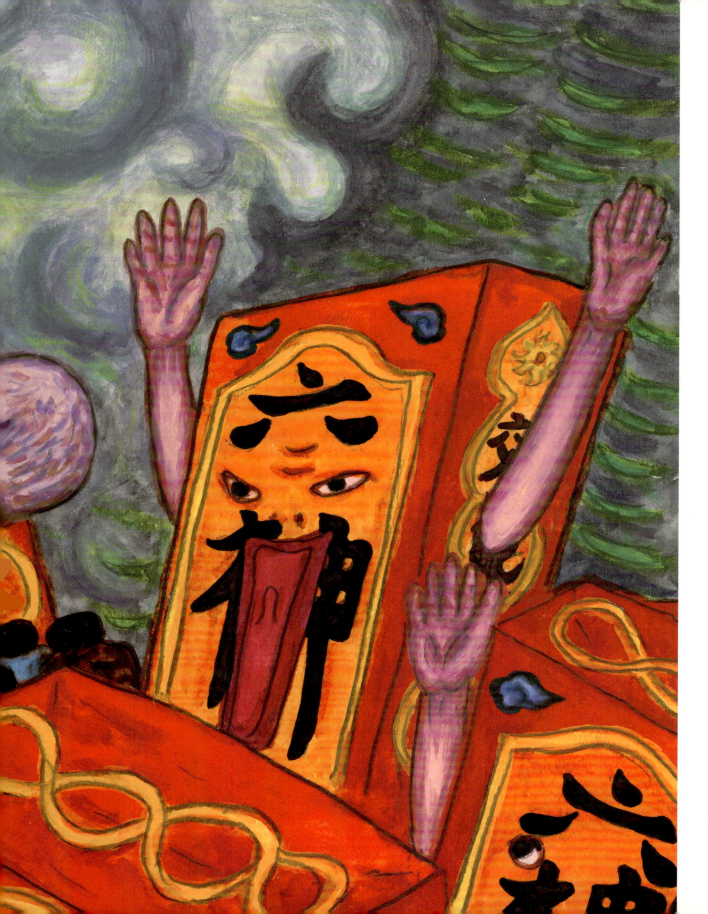

「はじめた、はじめた。いよいよはじめた。」行李のなかでたれかが言いました。
「わたしビール呑む、お茶のむ、毒のまない。さあ、呑むよろしい。わたしのむ。」
そのとき山男は、丸薬を一つぶそっとのみました。

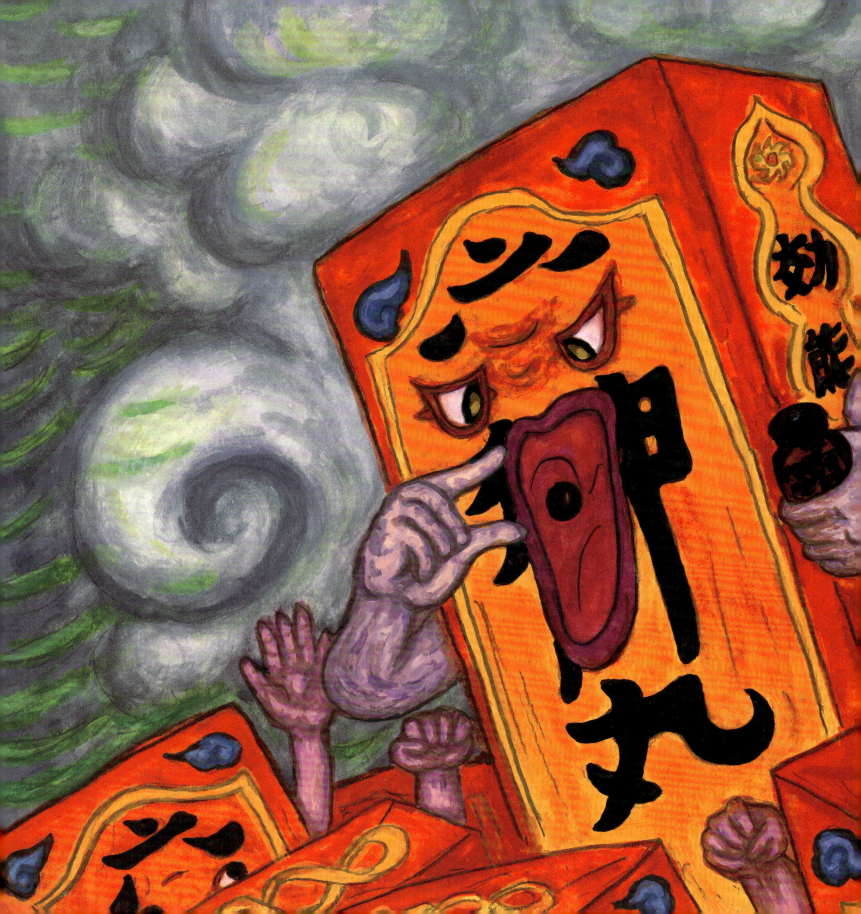

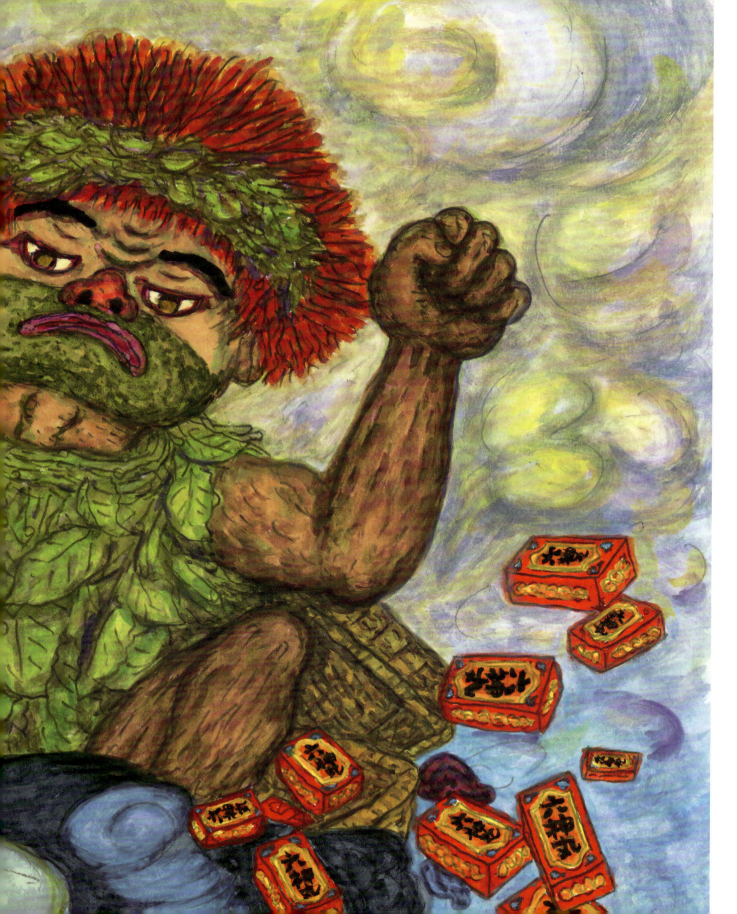

すると、めりめりめりめりっ。
山男(やまおとこ)はすっかりもとのような、赤髪(あかがみ)の立派(りっぱ)なからだになりました。

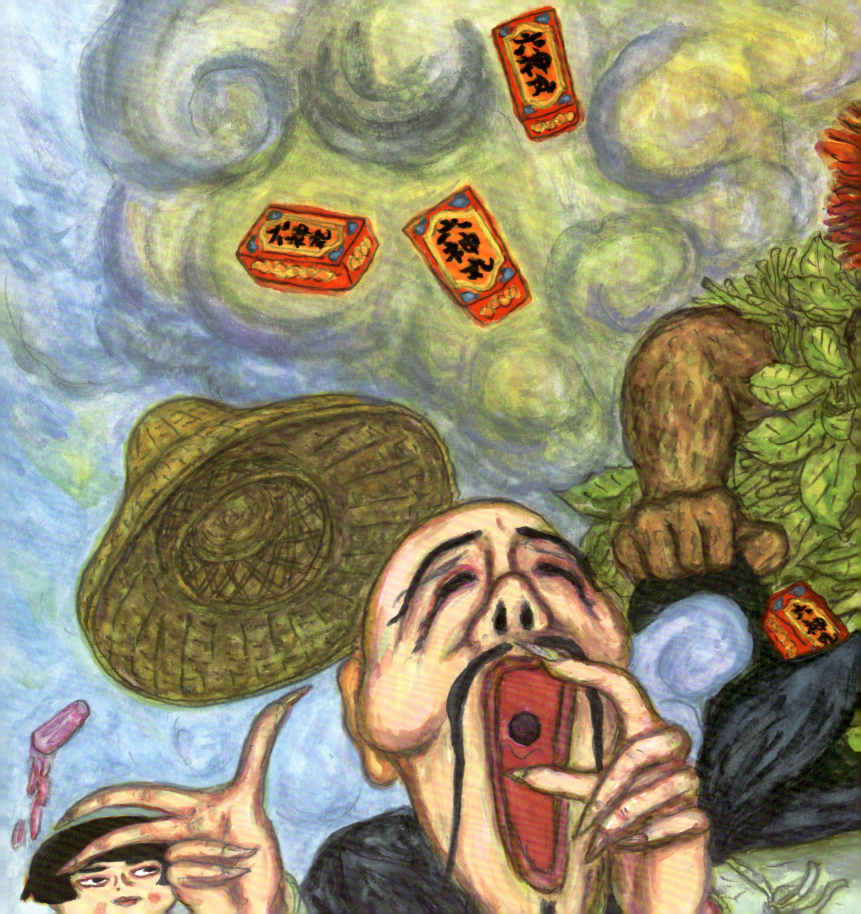

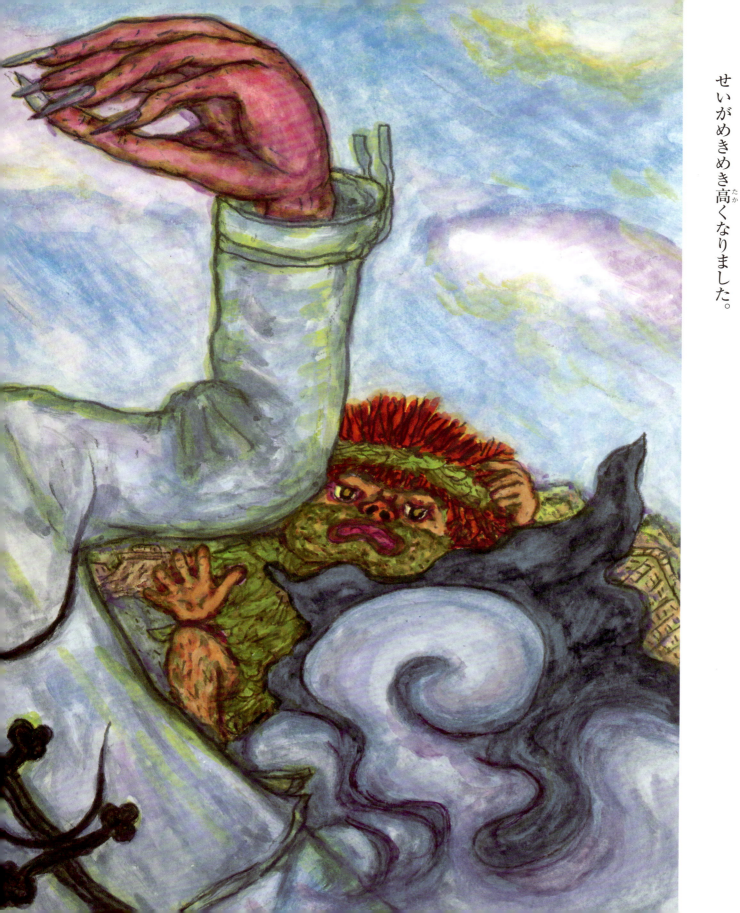

陳はちょうど丸薬を水薬といっしょにのむところでしたが、あまりびっくりして、水薬はこぼして丸薬だけのみました。さあ、たいへん、みるみる陳のあたまがめらぁっと延びて、いままでの倍になり、せいがめきめき高くなりました。

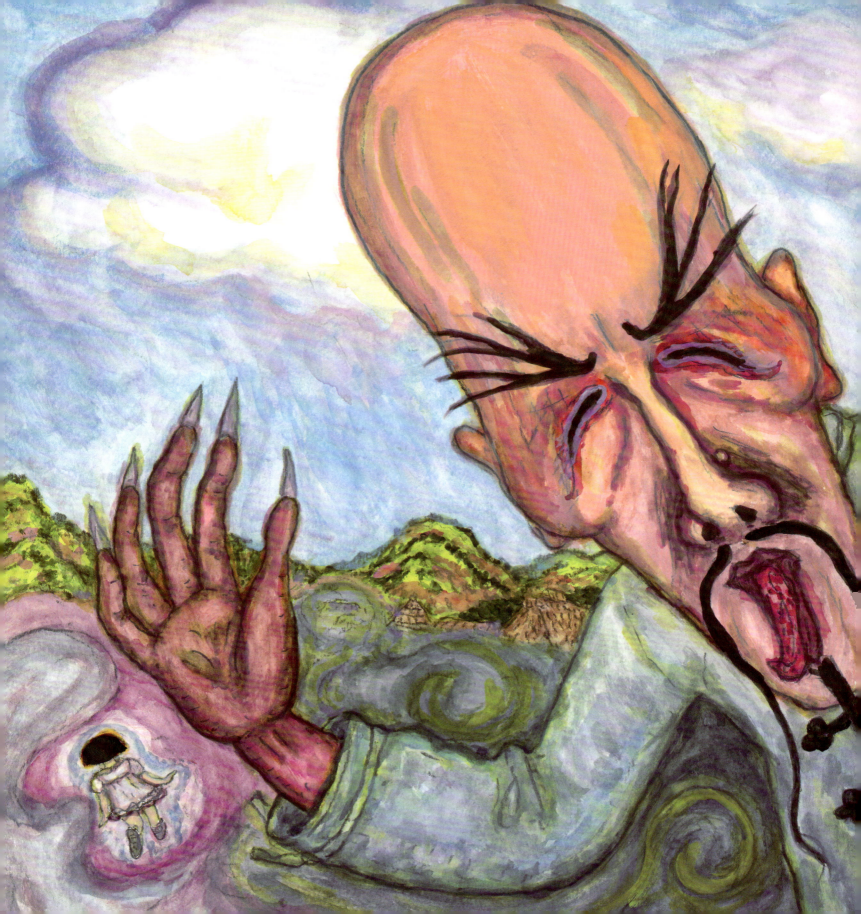

そして「わあ。」と云いながら山男につかみかかりました。山男はまんまるになって一生けん命逃げました。ところがいくら走ろうとしても、足がから走りということをしているらしいのです。とうとうせなかをつかまれてしまいました。
「助けてくれ、わあ、」と山男が叫びました。そして眼をひらきました。

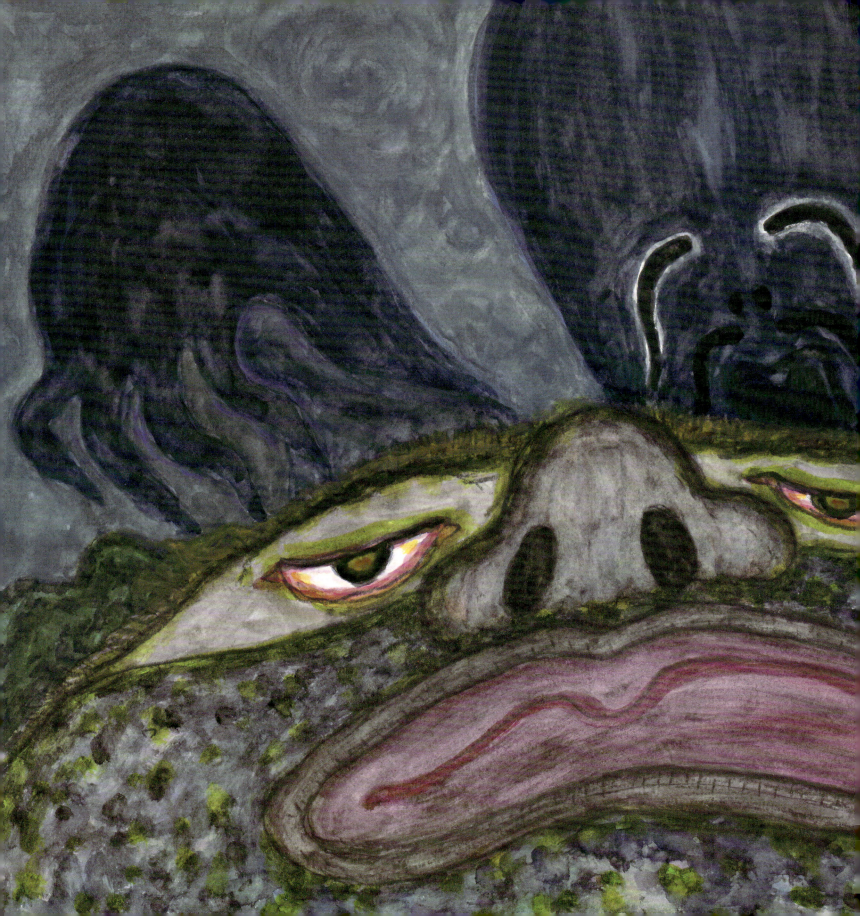

みんな夢だったのです。
雲はひかってそらをかけ、かれ草はかんばしくあたたかです。
山男はしばらくぼんやりして、投げ出してある山鳥のきらきらする羽をみたり、六神丸の紙箱を水につけてもむことなどを考えていましたがいきなり大きなあくびをひとつして言いました。
「ええ、畜生、夢のなかのこった。陳も六神丸もどうにでもなれ。」
それからあくびをもひとつしました。

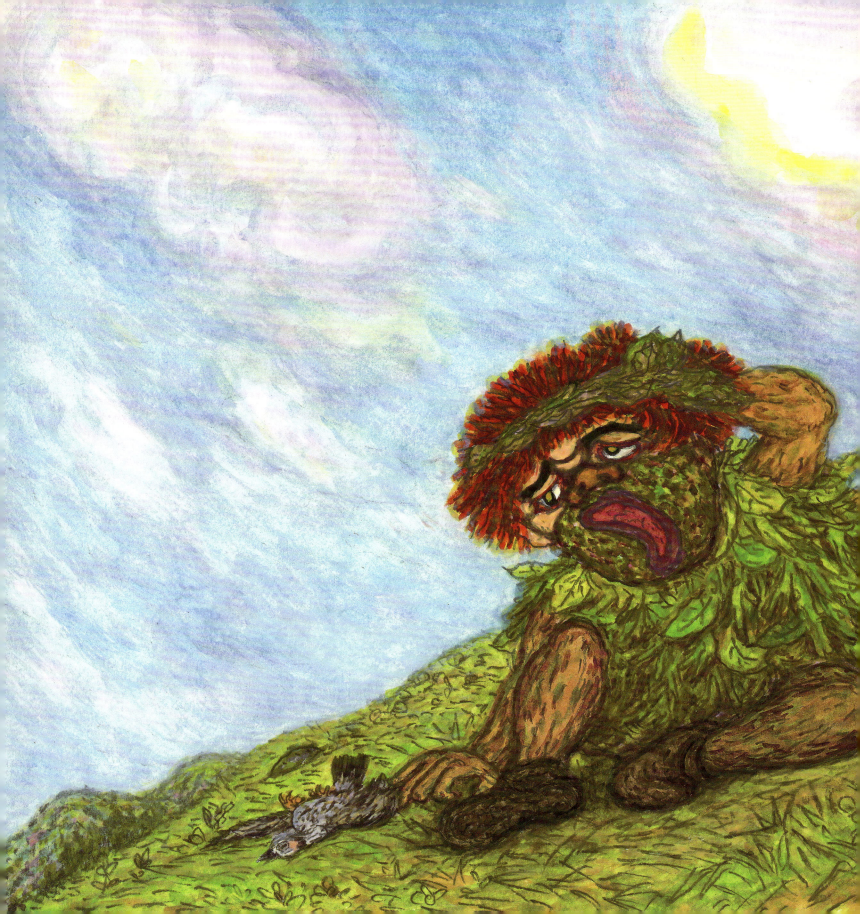

●本文について

本書は『新校本　宮沢賢治全集』(筑摩書房)を底本としております。なお原文の旧字・旧仮名、および送り仮名に関しては、原則として現代の表記を使用しています。

文中の句読点、漢字・仮名の統一および不統一は、原則として原文に従いましたが、読みやすさを考慮して、読点を足した箇所があります。

※本文中に現在は慎むべき言葉が出てきますが、発表当時の社会通念とともに、作者自身に差別意識はなかったと判断されること、あわせて、作者の人格権と著作物の権利を尊重する立場から原文のままにしたことをご理解願います。

言葉の説明

[天道]……お天道さま。太陽。おひさま。

[雲助]……江戸時代に、宿場(しゅくば)や街道(かいどう)で荷物の運搬(うんぱん)や駕籠(かご)かきなどの仕事をしながらくらしていた者たち。自分の家をもたず、無宿人(むしゅくにん)が多かった。

[七つ森]……岩手県の小岩井農場の南、田沢湖線と秋田街道の間に小さな小山が七つ八つ寄り集まっている。そこにある、大森、石倉森、稗糠(ひえぬか)森、勘十郎森、見立森、三角森の七つを「七つ森」と呼ぶ。

[支那人]……中国人。支那は中国に対する古い呼び方。差別的にも使われたので、現在では原則として使わない。

[六神丸]……古くからある漢方薬(かんぽうやく)。鎮痛(ちんつう)・解毒(げどく)・強心(きょうしん)の効果がある。いまでも中国から輸入されている。

[真田紐]……平たくて幅のせまい織物のひも。締(し)めやすくて丈夫なので、この物語のような重い行李(こうり)などの荷物を背負うときに向いている。

[行李]……竹や柳などで編んだ箱形の物入れ。

[おまんま]……ごはん。

[両][斤]……[両]はお金の単位。[斤]は重さの単位。

[孔子聖人]……孔子は中国の学者・思想家。孔子の考える思想をその弟子たちが集約した『論語』は、古代中国の大古典、「四書」の一つに数えられ、その思想は中国人の道徳的言動の模範(もはん)となっている。「聖人」は人々の理想と尊敬をあらわす呼び方。

[丸薬][水薬]……丸薬はまるめてかためた薬。水薬は液体状の薬。

[支那たもの]……中国の反物(たんもの)のこと。反物は着物などにする布。

絵・飯野和好

1947年、埼玉県秩父生まれ。
長沢セツ・モードセミナーで水彩画とイラストレーションを学ぶ。
雑誌「an・an」の「気むずかしやのピエロットのものがたり」でデビュー。
絵本『ねぎぼうずのあさたろう その1』(福音館書店)で
第49回小学館児童出版文化賞、
「小さなスズナ姫」シリーズ(富安陽子/文 偕成社)で
第11回赤い鳥さしえ賞受賞。
主な絵本に、「くろずみ小太郎旅日記」シリーズ(クレヨンハウス)
『わんぱくえほん』(偕成社)『ふようどのふゆこちゃん』(理論社)
『ハのハの小天狗』(ほるぷ出版)『桃子』(江國香織/文 旬報社)
『ぼくんちに、マツイヒデキ!?』
(広岡勲/監修 あさのますみ/作 飯野和好/絵 学研)
『知らざあ言って聞かせやしょう』
(河竹黙阿弥/文 飯野和好/構成・絵 斎藤孝/編 ほるぷ出版)
などがある。
舞台人形デザイン(結城座)他、読み語り講演で各地を廻る。

山男の四月

作/宮沢賢治　絵/飯野和好
発行者/木村皓一　発行所/三起商行株式会社
〒102-0072 東京都千代田区飯田橋3-9-3 SKプラザ3階
電話 03-3511-2561
ルビ監修/天沢退二郎　編集/松田素子　永山綾
デザイン/タカハシデザイン室　印刷・製本/丸山印刷株式会社
発行日/初版第1刷 2010年10月15日

40p 26cm×25cm
落丁本・乱丁本はお取り替えいたします。
©2010 KAZUYOSHI IINO
Printed in Japan　ISBN978-4-89588-122-7 C8793